- 中華繪本系列 -

中華教育

歡樂年年 ④

拜年囉

鄭力銘——主編
烏克麗麗——著
林琳、張潔——繪

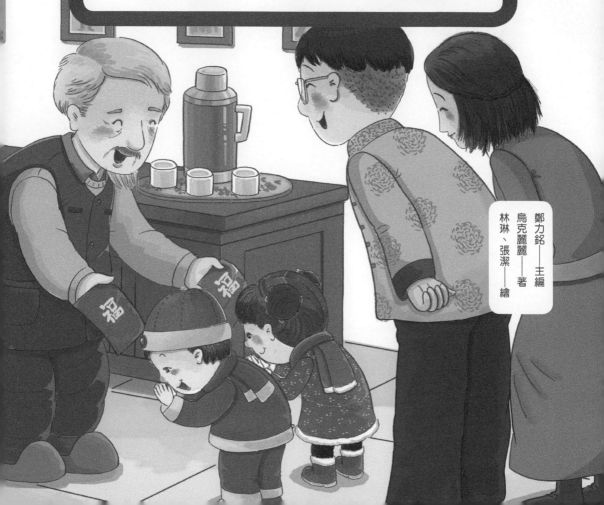

歡樂年年❹
拜年囉

鄭力銘——主編

烏克麗麗——著

林琳、張潔——繪

責任編輯：劉綽婷

裝幀設計：立青

排　版：陳美連

印　務：劉漢舉

出版 / 中華教育

香港北角英皇道 499 號北角工業大廈 1 樓 B

電話：（852）2137 2338

傳真：（852）2713 8202

電子郵件：info@chunghwabook.com.hk

網址：http://www.chunghwabook.com.hk

發行 / 香港聯合書刊物流有限公司

香港新界荃灣德士古道 220-248 號荃灣工業中心 16 樓

電話：（852）2150 2100

傳真：（852）2407 3062

電子郵件：info@suplogistics.com.hk

印刷 / 迦南印刷有限公司

香港葵涌大連排道 172-180 號金龍工業中心第三期 14 樓 H 室

版次 / 2018 年 1 月第 1 版第 1 次印刷
2022 年 1 月第 1 版第 3 次印刷

© 2018 2022 中華教育

規格 / 16 開（210mm x 173mm）
ISBN / 978-988-8489-70-1

序言

　　這套書包括了《貼揮春》《團年飯》《燒爆竹》《拜年囉》《逛廟會》和《接財神》，內容很豐富，故事很精彩，是一套很值得閱讀和欣賞的好繪本。

　　中國人過年，有很多風俗習慣，也有多種具體的節日形式，這套繪本就以故事方式，把讀者帶到年文化的情境裏，感受過年的濃濃氛圍，尤其是故事裏彌漫親情，有闔家團圓、親子溝通的感人細節。如《貼揮春》這個繪本裏的對聯文化，不但故事有趣，也能學到知識。如《拜年囉》這個繪本，團團和圓圓給爺爺奶奶拜年、接紅包的細節，和諧、有趣，帶着家的温暖，當然，裏面也有民俗知識，還有愛心的奉獻等等，說明繪本的故事創作者和插畫者，都是很用心的。在設計內容時，不只是為主題服務，還從孩子的需要出發，更有文化引領的高度。

　　傳統文化很有魅力，幾千年的生生不息一定是有道理的。為甚麼今天我們住進了都市的高樓大廈，還喜歡過年，還喜歡去貼揮春，去拜年，去迎接財神，去吃團年飯，去逛廟會？就是因為這些民間習俗裏，有家國情懷，有人間樸素的愛，有最基本的價值追求。

　　好好讀一讀「歡樂年年」系列吧，享受閱讀的樂趣，感受文化的魅力。

大年初一

爆竹聲響徹大地，整個天空都在搖晃，晃出了新年的晨光。

煙霧散去，和煦的陽光透過玻璃，曬紅了團團和圓圓的小臉蛋兒，帶來了春天溫暖的氣息。

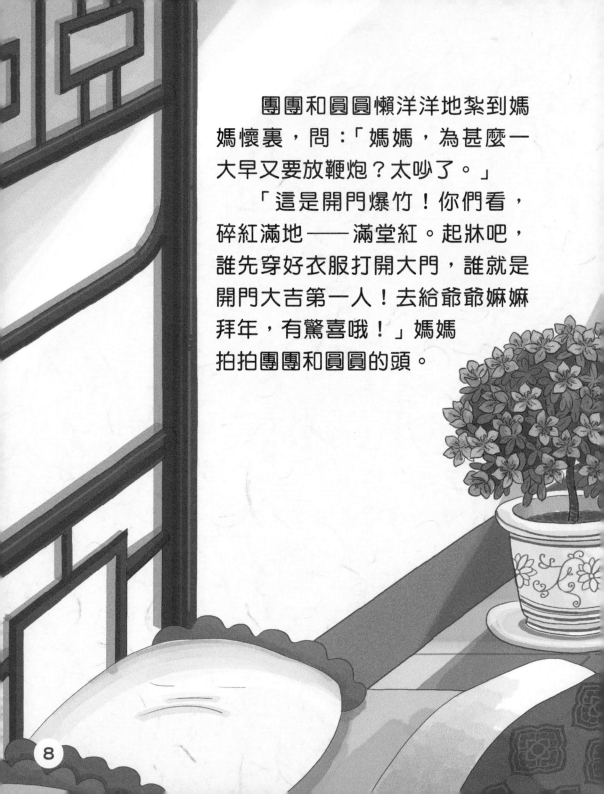

團團和圓圓懶洋洋地紮到媽媽懷裏，問：「媽媽，為甚麼一大早又要放鞭炮？太吵了。」

「這是開門爆竹！你們看，碎紅滿地——滿堂紅。起牀吧，誰先穿好衣服打開大門，誰就是開門大吉第一人！去給爺爺嫲嫲拜年，有驚喜哦！」媽媽拍拍團團和圓圓的頭。

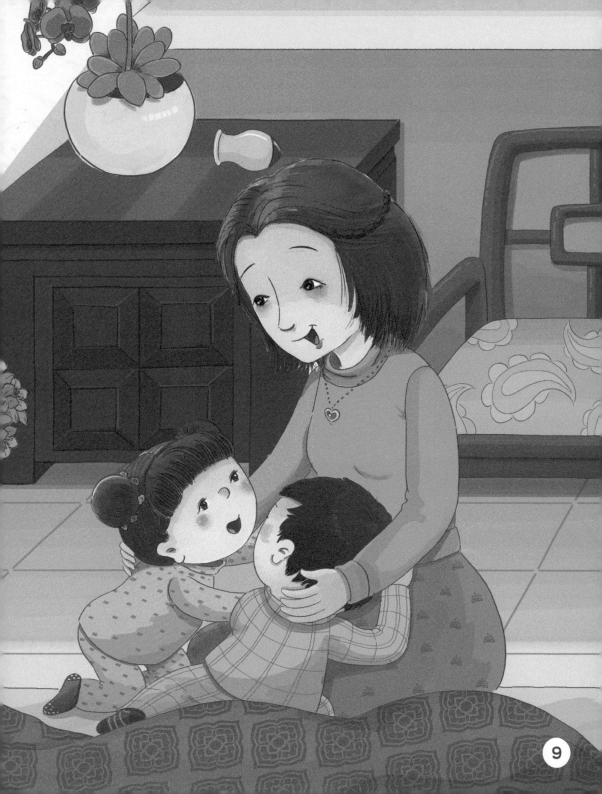

兄妹倆就像上了發條一樣，洗漱完畢，穿上新衣服，剛準備飛奔到爺爺嫲嫲房間，圓圓一把拉住了哥哥。

「哥，你還記得嗎？那個⋯⋯」圓圓有點兒着急地問。

「哦，我知道啦！」團團神秘地掏出了一個布袋子。

布袋子裏面裝着兩套「跪得容易」！

團團和圓圓把「跪得容易」套在了自己的膝蓋上，整裝待發。這雖然是他們第一次給爺爺嫲嫲磕（粵：合）頭拜年，但顯然他們已經「彩排」過好多遍了！

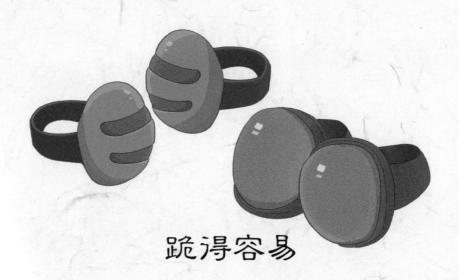

跪得容易

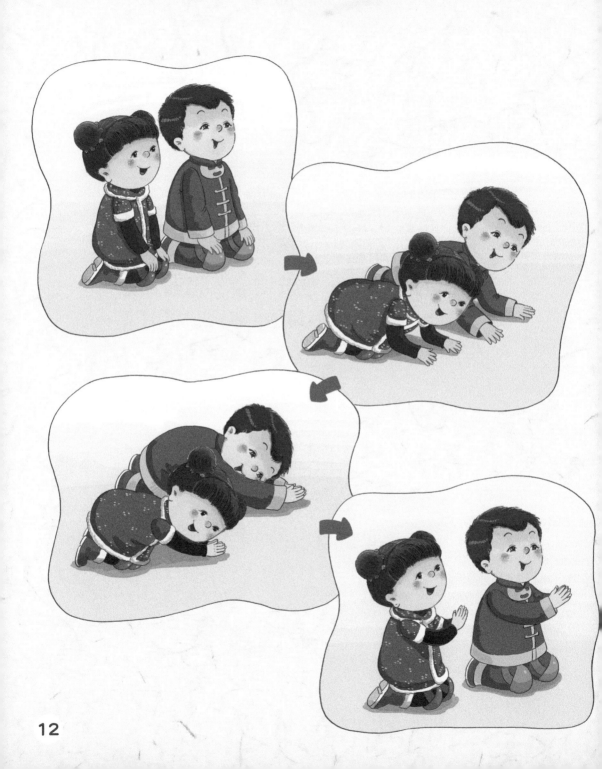

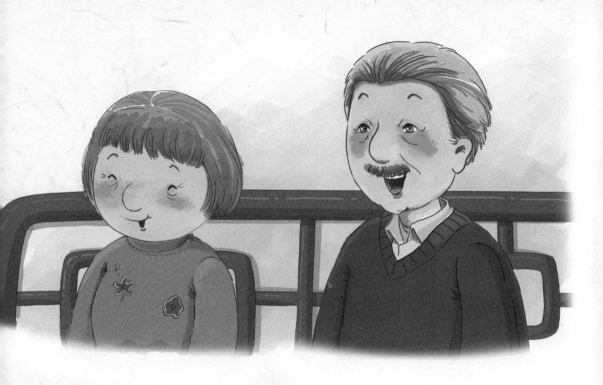

團團低聲喊着口號：「一！」

兩人一起「噗通」一聲，整齊地跪在爺爺嫲嫲面前。

「二！」

兩人一起俯下身體。

「三！」

兩人一起雙手合十放在前面，然後磕了一個頭。

「四！」

「祝爺爺嫲嫲，新年快樂，福壽雙全，萬事如意。」

「好了，好了，快起來！」爺爺嫲嫲笑得眼睛瞇成了一條縫，臉上洋溢着幸福，然後從兜裏拿出兩個紅彤彤的紙包。

「過了年，團團和圓圓就又長大一歲，一定要聽爸爸媽媽的話，爺爺嫲嫲不能每天陪着你們，但是每天都會想你們的。」爺爺說着就把紅包塞到了團團和圓圓手裏。

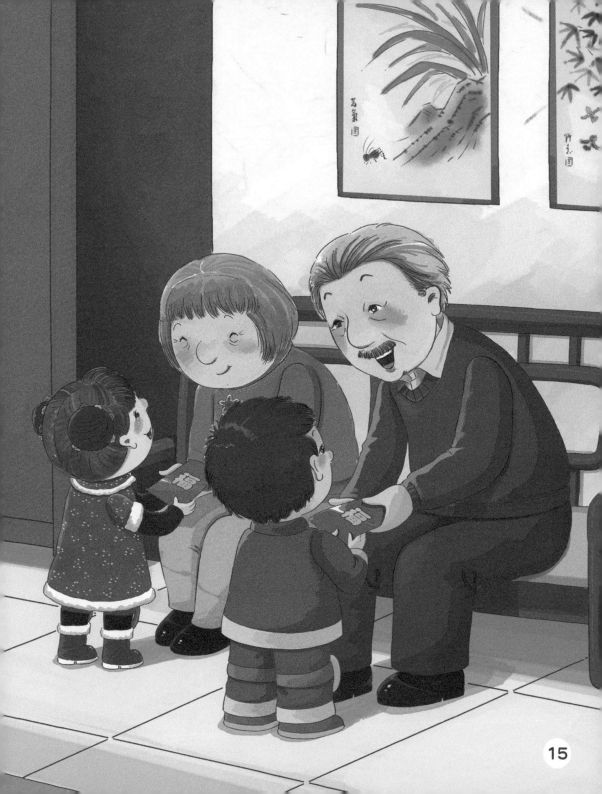

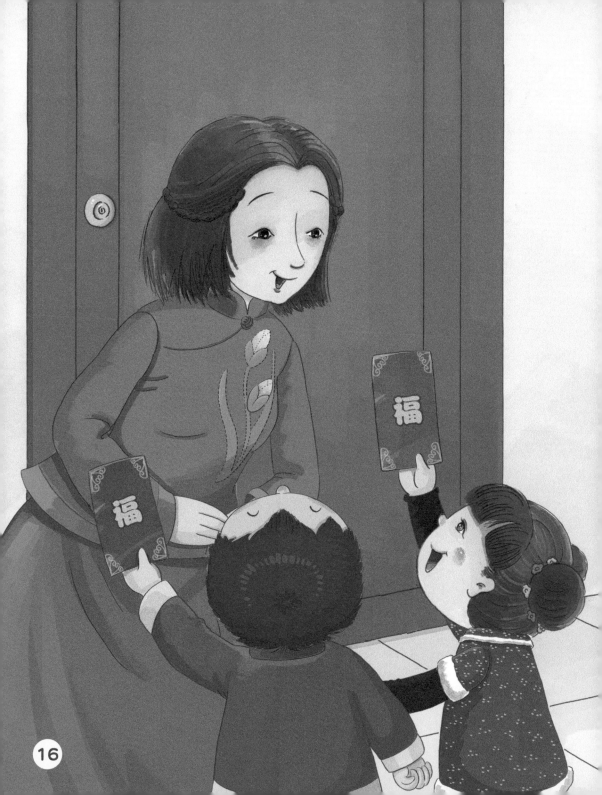

紅包和壓歲錢

　　團團和圓圓有些害羞地接過紅包，看着媽媽說：「媽媽，這就是那個驚喜吧！」

　　媽媽笑着點了點頭。

第一次拿到紅包的團團和圓圓高興極了，圓圓打開紅包，驚喜地說：「哇！媽媽！紅包裏有好多好多錢！」

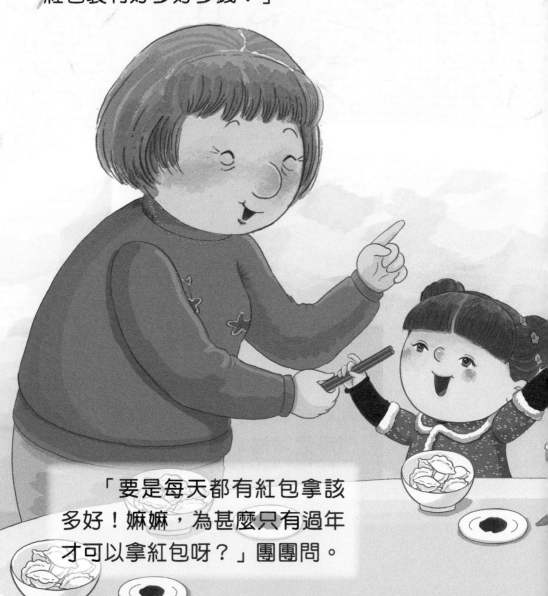

「要是每天都有紅包拿該多好！嫲嫲，為甚麼只有過年才可以拿紅包呀？」團團問。

媽媽端來早飯——每人一碗餃子。

「關於過年拿紅包啊，還有一個很老很老的老故事呢！你們想聽嗎？」嫲嫲把筷子遞到團團和圓圓手裏：「要是想聽，就得把碗裏的餃子都吃完。」

「沒問題！」「我保證！」

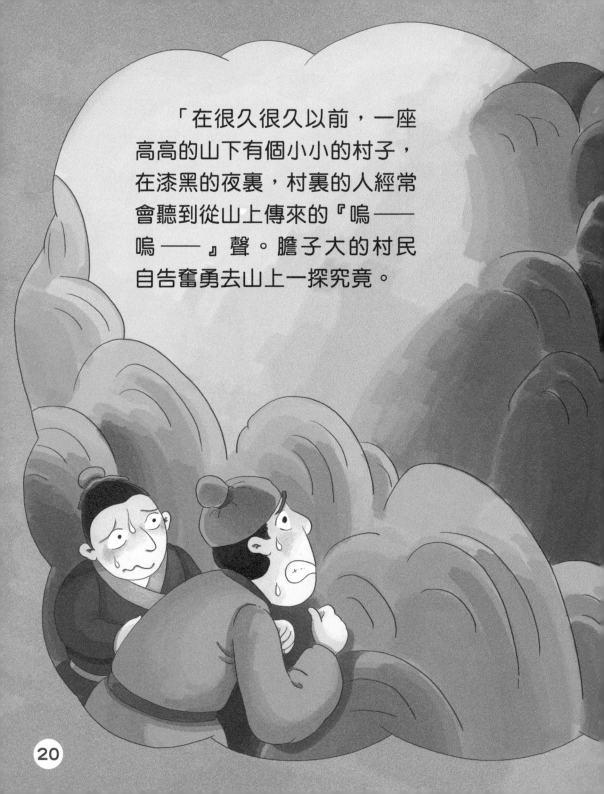

「在很久很久以前，一座高高的山下有個小小的村子，在漆黑的夜裏，村裏的人經常會聽到從山上傳來的『嗚——嗚——』聲。膽子大的村民自告奮勇去山上一探究竟。

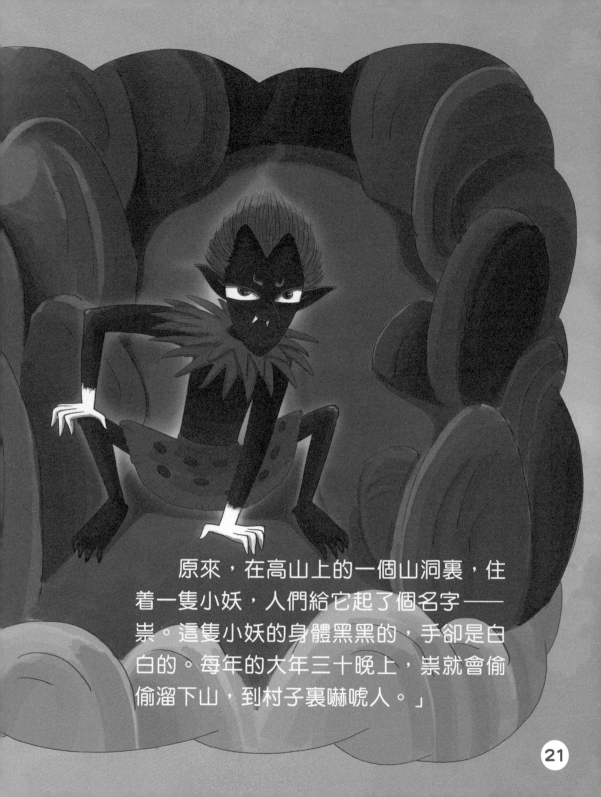

　　原來，在高山上的一個山洞裏，住着一隻小妖，人們給它起了個名字——祟。這隻小妖的身體黑黑的，手卻是白白的。每年的大年三十晚上，祟就會偷偷溜下山，到村子裏嚇唬人。」

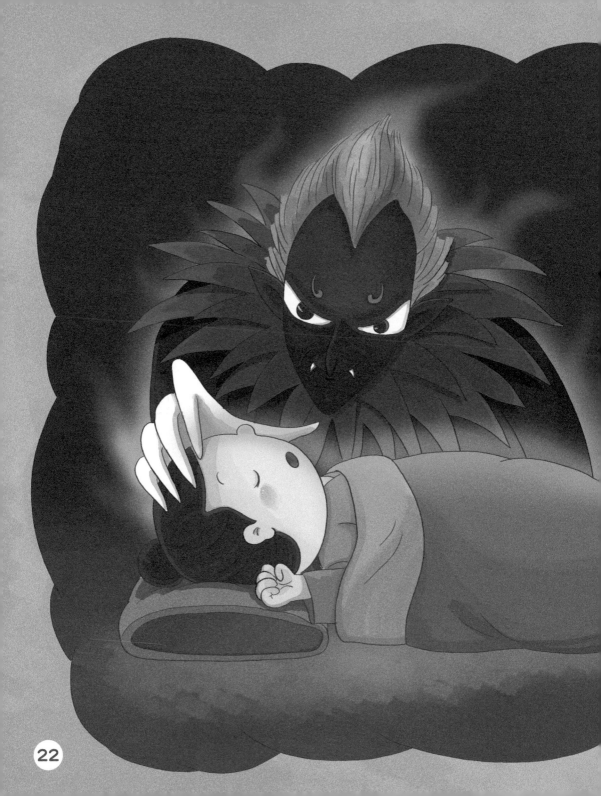

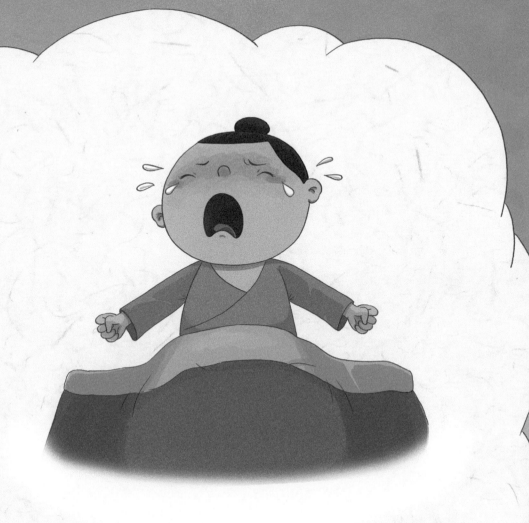

「崇會偷偷潛入小孩子睡覺的房間，用手在熟睡的孩子頭上摸三下，被摸了頭的孩子會立刻坐起來，嚎啕大哭，而且怎麼也哄不好！然後崇就會心滿意足地跑掉。」

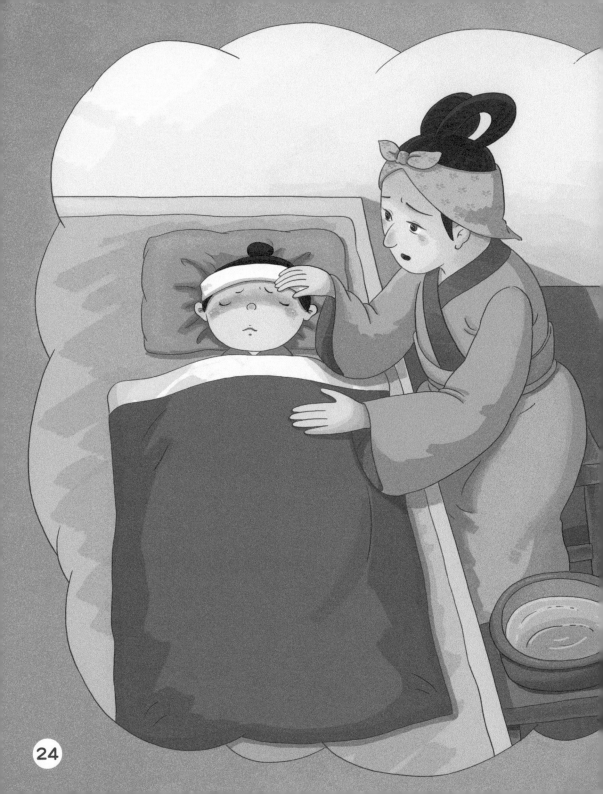

「而且，被嚇壞的孩子第二天就會開始發燒，整天睡覺說夢話。就算過幾天不發燒了，但是原本又聰明又機靈的孩子卻變得癡癡呆呆的。所以，村子裏有孩子的家庭都會擔心得不敢睡覺，生怕崇找上門來。」

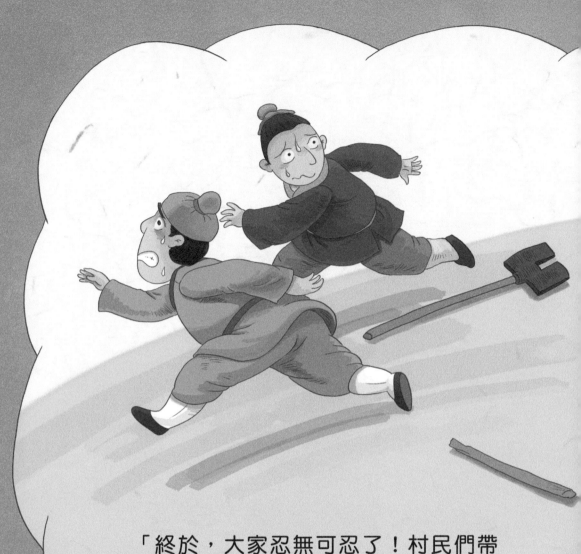

「終於，大家忍無可忍了！村民們帶
上種田的工具決定去山上捉祟。但是這隻
小妖很奇怪，不怕刀砍，不怕木棍砸（粵：
眨），人們拿它真是一點兒辦法也沒有。」

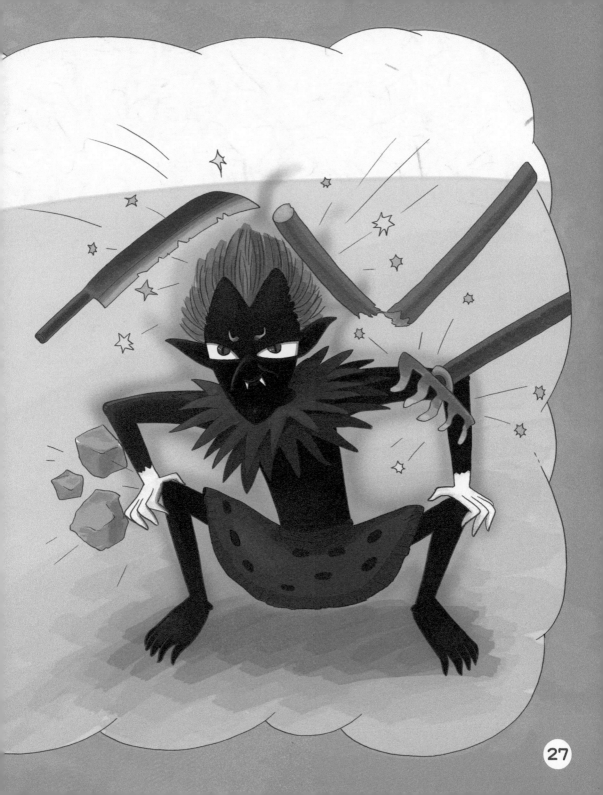

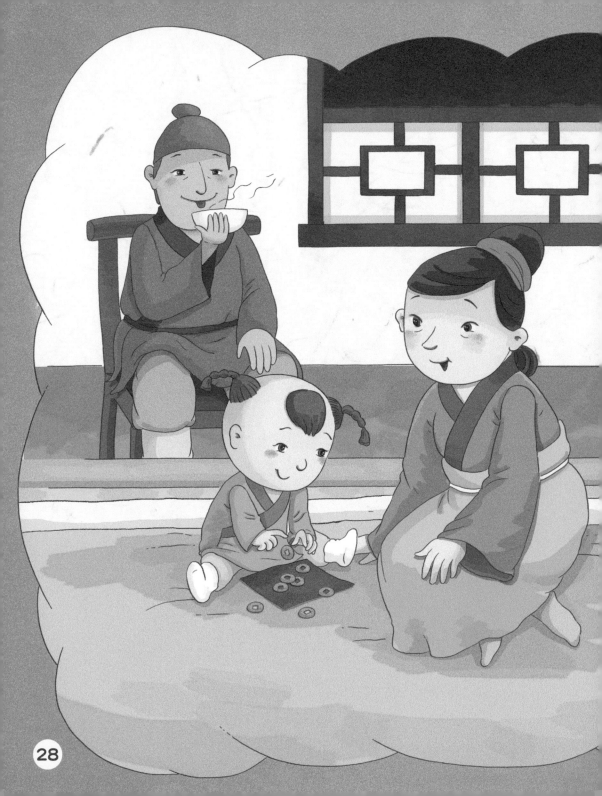

「又到了一年的大年三十晚上，祟肯定又要來害小孩兒了。有一戶人家，夫妻倆年紀很大了，他們有一個小兒子，十分寶貝。他們害怕祟來害自己的兒子，於是就想辦法陪着孩子玩，不讓孩子睡覺。實在不知道玩甚麼了，就給孩子八枚銅錢還有一張紅紙，讓孩子拆了又包，包了又拆。可是孩子玩累了還是睡着了。」

「夫妻倆可不敢合眼，一直到半夜，一陣怪風吹開了他們家的房門，吹滅了燈火，祟真的來摸孩子的頭啦！只見祟躡手躡腳地走到孩子的牀邊，剛想伸出手，突然，孩子枕邊發出一道道亮光，把祟嚇得急忙縮回手，尖叫着逃跑了。」

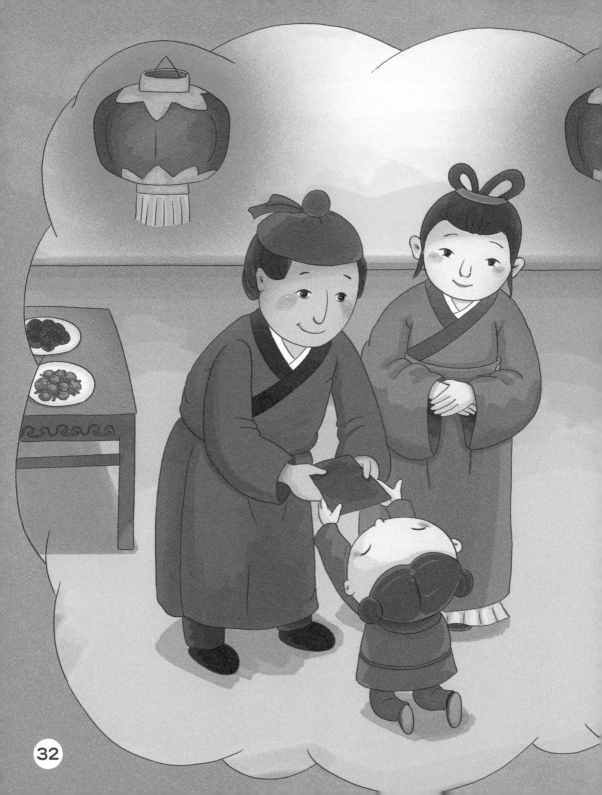

「第二天是大年初一，這對夫妻就把用紅紙包着八枚銅錢嚇跑祟的事告訴了村裏的所有人。於是，人們都知道了祟害怕銅錢叮噹響的聲音，還怕喜洋洋的紅色。就這樣，每年過年的時候，大家都用紅紙包上八枚銅錢交給孩子，放在枕邊。果然，從此以後，祟再也不敢來傷害小孩子了。」

「原來，這八枚銅錢是由八位神仙變成的，是他們在暗中保護孩子們，把祟這個小妖嚇跑。從那以後，孩子們果然太平無事，人們慢慢地就養成了長輩給晚輩包紅包的習慣，紅包裏面的錢，就叫『壓歲錢』（壓祟錢）。」

壓歲錢

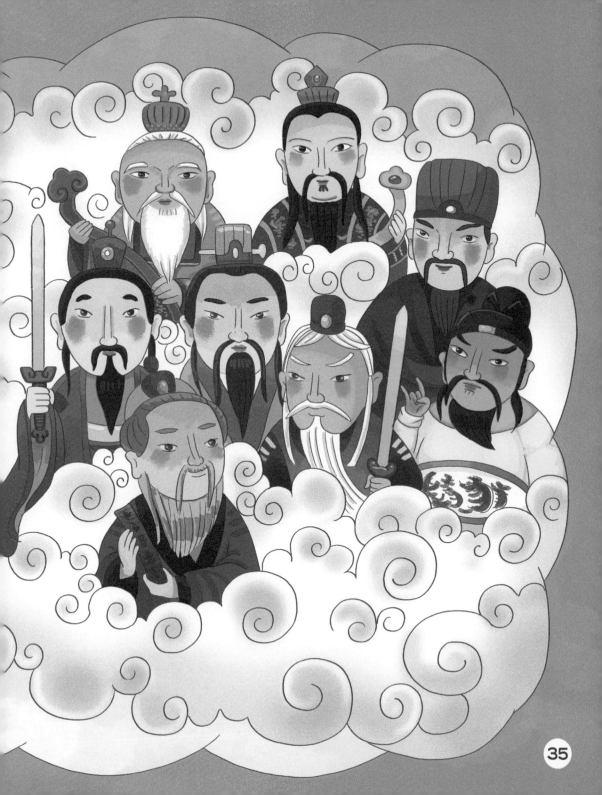

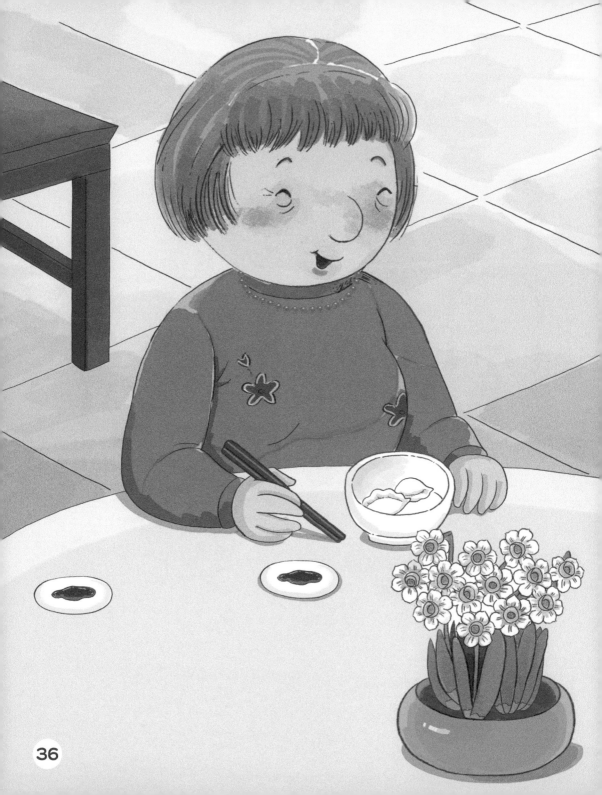

「故事講完了，你們的餃子吃完了嗎？」嫲嫲笑瞇瞇地問道。

　　「全吃完了！」團團舉起空碗。

　　「我的也吃完了！」圓圓也舉起碗，嘴裏還嚼着。

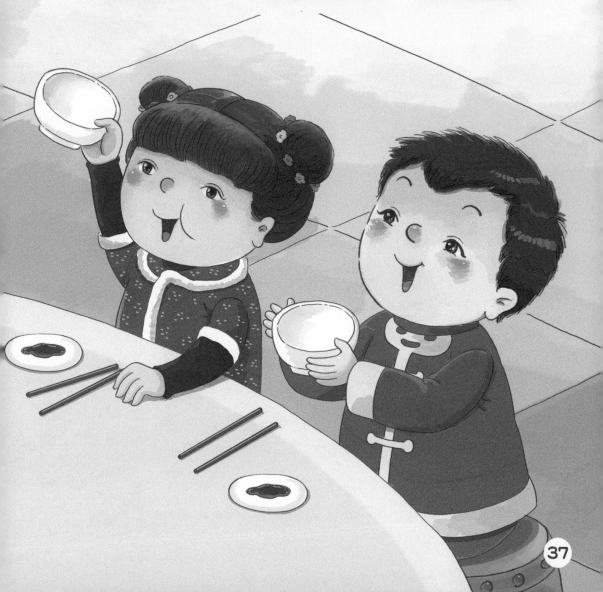

「好樣的！跟爸爸去給九爺爺拜年吧！」爸爸今天穿得好帥氣。

　　走在胡同裏，感覺周圍的一切都喜氣洋洋的，充滿了歡聲笑語，就連從頭頂飛過的小鳥都好像在歌唱。團團閉上眼睛，深呼吸，心裏想：「我要好好記住春節的味道！」

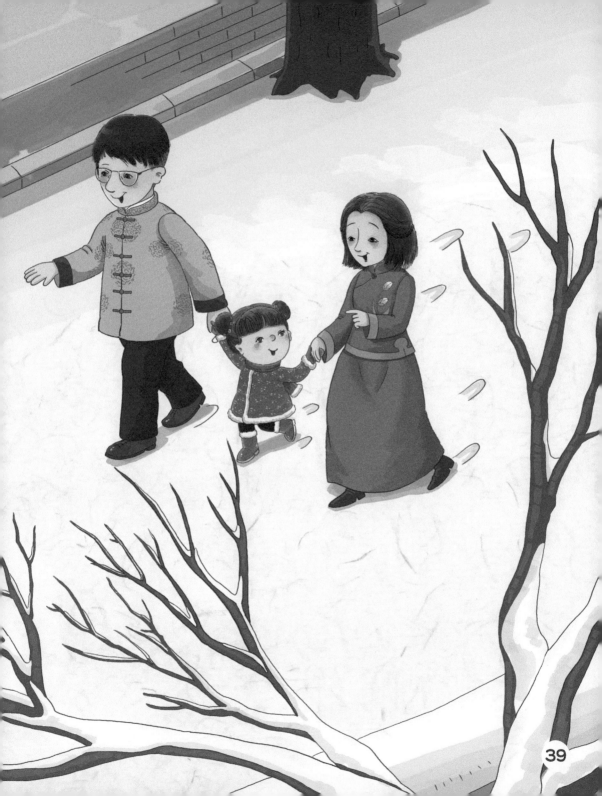

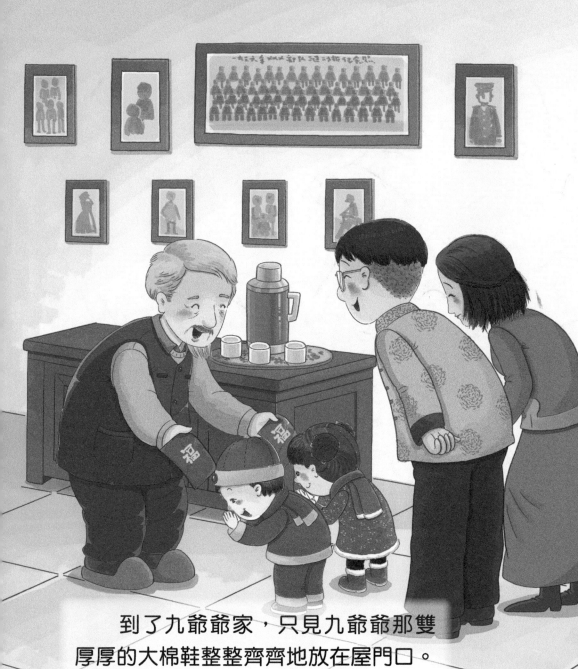

到了九爺爺家，只見九爺爺那雙
厚厚的大棉鞋整整齊齊地放在屋門口。

團團和圓圓輕輕敲了門，九爺爺一看是團團和圓圓來了，高興得連連說好。

　　團團和圓圓在爸爸的帶領下，畢恭畢敬地給九爺爺拜了年，九爺爺開心地給他們一人一個紅包。

　　這時，團團看到九爺爺的桌子上還放着好多個紅包，就問：「九爺爺，您怎麼包了這麼多紅包啊？」

　　「這些紅包都是給山區裏的孩子們的。你看看你們多幸福，很多山裏的孩子家裏都很窮，過年也未必能穿得上新衣服，所以我們不能忘了他們啊。」

團團和圓圓想起爸爸說過，九爺爺把錢都捐給了山裏的孩子上學用。

　　「九爺爺，他們是不是住在山裏？」團團問。

　　「是啊！」

　　「那山裏會不會有祟出來害他們呢？他們的壓歲錢夠用嗎？」團團一臉嚴肅，他從自己的兜裏掏出一個紅包遞到九爺爺手裏：「這是爺爺給我的紅包，我想把它送給山裏的孩子們。這樣，就算祟再下山來，他們也不用害怕了。」

　　九爺爺感動極了。

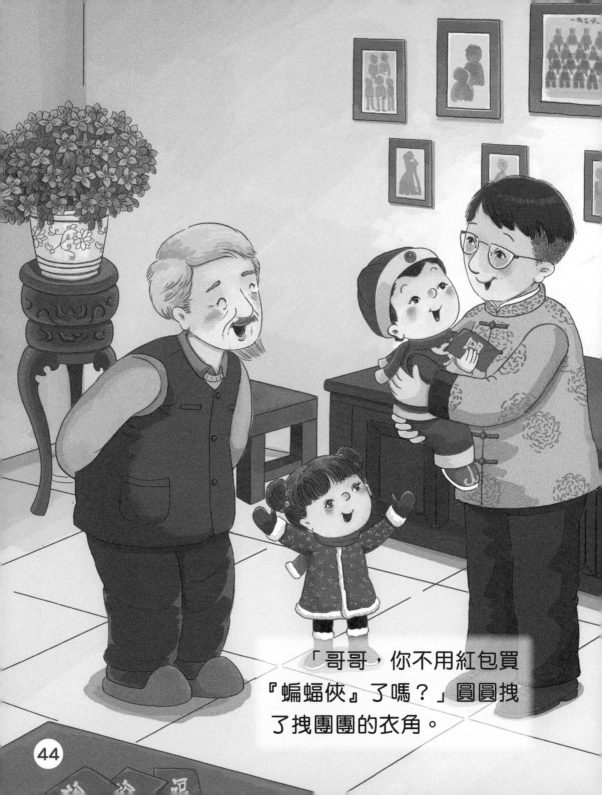

「哥哥，你不用紅包買
『蝙蝠俠』了嗎？」圓圓拽
了拽團團的衣角。

「我還有嫲嫲和九爺爺給我的紅包呢！」團團咧嘴笑笑。

「我的好團團啊！」爸爸一把抱起團團，親親他的小臉蛋：「爸爸這裏還有紅包要給你們呢！」

團團摸着爸爸給的大紅包，小聲地問：「爸爸，這裏的錢夠買一個『蝙蝠俠』嗎？」

「買兩個都夠！哈哈哈哈……」